經典童話著色畫

愛麗絲夢遊仙境

Alice In Wonderland

李載銀＿著
尹嘉玄＿譯

一起來 樂011
經典童話著色畫：愛麗絲夢遊仙境
이상한 나라의 앨리스

作　　者　李載銀（이재은）
譯　　者　尹嘉玄
責任編輯　蔡欣育
美術設計　The Midclik
製作協力　楊惠琪
選書企劃　蔡欣育
社　　長　郭重興
發行人兼出版總監　曾大福

編輯出版　一起來出版
發　　行　遠足文化事業股份有限公司
網　　址　www.bookrep.com.tw
地　　址　23141新北市新店區民權路108-2號9樓
客服專線　0800-221029
傳　　真　02-86611891
郵撥帳號　19504465
戶　　名　遠足文化事業股份有限公司
法律顧問　華洋法律事務所　蘇文生律師

初版一刷　2015年8月
定　　價　300元

國家圖書館出版品預行編目(CIP)資料

經典童話著色畫：愛麗絲夢遊仙境/ 李載銀著；尹嘉玄譯. -- 初
版. -- 新北市：一起來出版：遠足文化發行, 2015.08
　　面；　公分. -- (樂；11)
ISBN 978-986-90934-5-3(平裝)

1.插畫 2.繪畫技法

947.45　　　　　　　　　　　　　　　　　104011733

這本書是

的

Alice In Wonderland
愛麗絲夢遊仙境

　　《愛麗絲夢遊仙境》，由牛津大學數學教授，也是小說作家、邏輯學家的路易斯・卡羅（Lewis Carroll，本名查爾斯・路特維奇・道奇森），於一八六五年發表，至今剛好屆滿一百五十週年，也是深受全球讀者愛戴的童話故事。

　　和姐姐一起到後花園玩的愛麗絲，發現了一隻在看著懷錶的兔子，愛麗絲好奇地跟了過去，掉進一個既黑又深的洞穴，最後到了另一個奇幻世界。

　　在那個奇幻的世界裡，愛麗絲喝了飲料、吃了蛋糕，使她一下變成大巨人，一下又縮小成迷你人，脖子還會像樹枝般突然拉長；還有在各種情況下遇見的各種動物，紅心國王與王后的槌球競賽，以及最後被押上法庭審判等。在經歷這一切的過程中，愛麗絲不斷與這些角色人物們對話，與公爵夫人、柴郡貓、三月兔、帽子先生等的交談內容，也被評為是兼具幽默與睿智的對話，甚至還帶有諷刺當下時代背景的意味。

　　《愛麗絲夢遊仙境》是一本足以引發多位數學家、評論家、科學家爭相分析的奇幻故事，充滿機智與詼諧，是小朋友們非常喜愛的童話書。此外，故事中所呈現的想像世界，對電影也有很大影響。

　　現在就讓我們重新以著色書來回味這部經典著作，一同完成「專屬於自己的愛麗絲夢遊世界」吧。

一天，愛麗絲和姊姊一起坐在正大樹下看書。此時，一隻兔子邊從口袋裡取出懷錶觀看，邊匆匆忙忙地跑了過去。「不好了，不好了，要遲到了！」愛麗絲好奇地趕緊跟了過去。她緊跟在兔子後面，跑進了兔子洞。這是個既黑暗又深遠的洞穴，愛麗絲不停向下墜落。

掉下去的途中，因速度緩慢，愛麗絲看了看洞穴兩側的牆壁。洞壁上掛著地圖和圖畫，還掛著梳子和鏡子。愛麗絲開始感到好奇，究竟會掉到哪裡去？

終於，砰一聲掉落在乾草和落葉堆上的愛麗絲，趕緊起身環顧了一下四周。

忽然，愛麗絲看見那隻兔子飛奔了過去，愛麗絲也毫不猶豫地緊追在後。但是兔子突然消失，出現了一間長型房間與好幾扇門。愛麗絲抓起放在房間裡透明玻璃桌上的黃金鑰匙，試圖想要開啟那些門，卻沒有任何一個門是符合那把鑰匙的。

失望的愛麗絲忽然看見了一個小瓶子。

「喝下我。」

愛麗絲將它一口喝下，這瓶果汁裡充滿著各種食物的味道，此時，愛麗絲正迅速地在縮小。這次她又把放在桌下玻璃盒裡的小蛋糕吃掉，接著，愛麗絲的脖子突然變長，嚇得她開始放聲大哭。

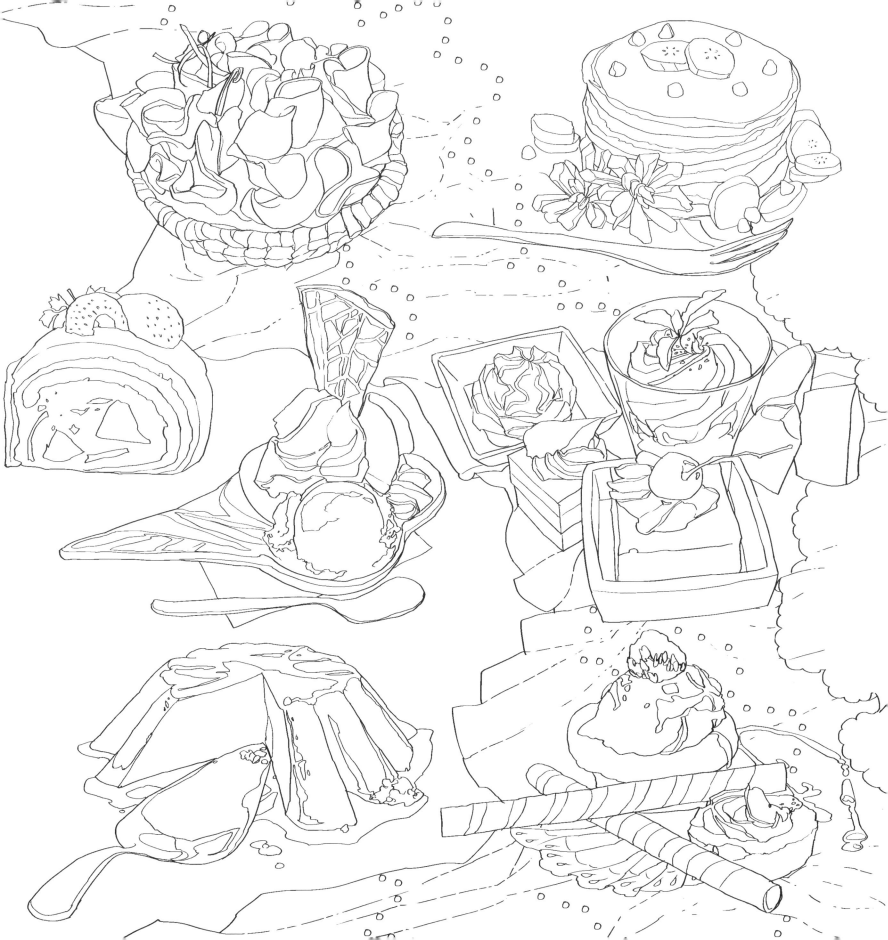

愛麗絲淚流成河，許多雀鳥和動物也浮在她的淚水上不停掙扎著。

好不容易爬上岸的雀鳥和動物，圍坐成圓開始交談了起來。但是他們聊著聊著便一一離去，孤單的愛麗絲又看見了那隻兔子從她眼前跑過。

「糟了！公爵夫人一定會殺了我，到底是丟去哪裡了？」兔子緊張地喊著。

「瑪莉安！快回屋內幫我把手套和扇子拿來，現在立刻！」

「我竟然被一隻兔子使喚，我看接下來可能連我家的貓都要使喚我了。」

邊抱怨邊跑向屋子的愛麗絲，又發現了一個瓶子，她毫不猶豫地喝下了瓶中的液體。唉，好奇心旺盛的愛麗絲……！！

愛麗絲的身體突然像吹氣球般變大，塞滿整間屋子，耳邊也傳來兔子和各種動物說話的吵雜聲。

兔子朝愛麗絲丟擲的卵石突然變成一塊塊蛋糕，愛麗絲把它們一口一口吃下，愛麗絲又縮小了，她跑出門外奮力奔向森林。

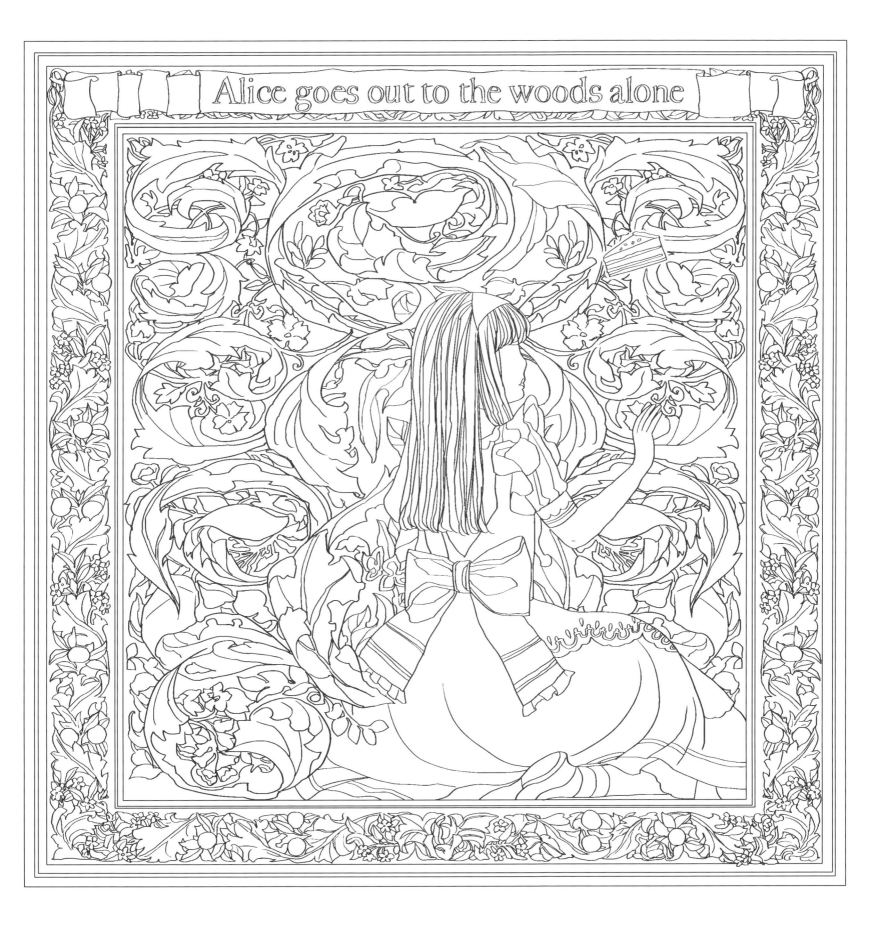

Alice goes out to the woods alone

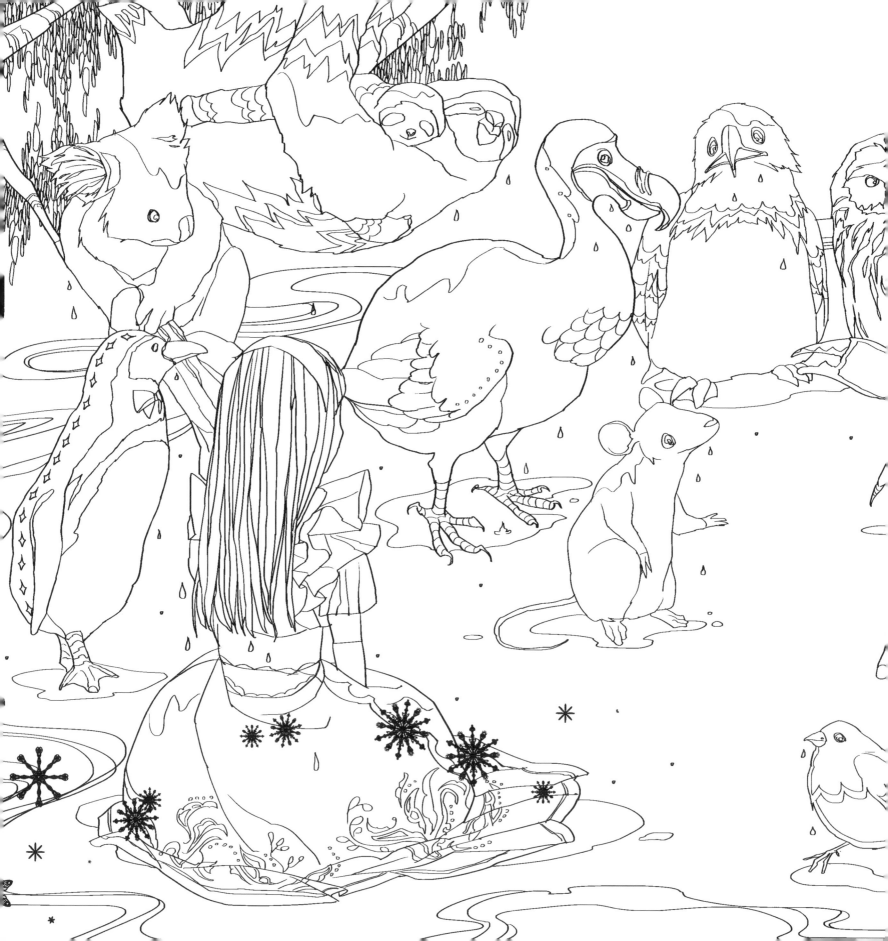

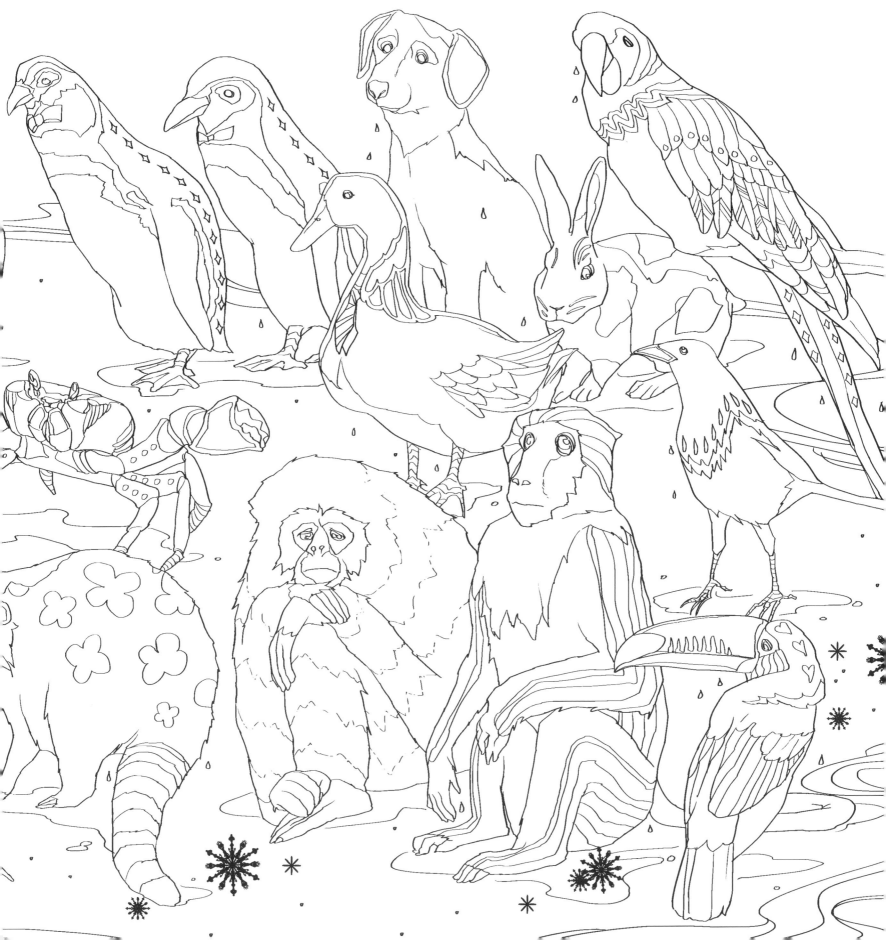

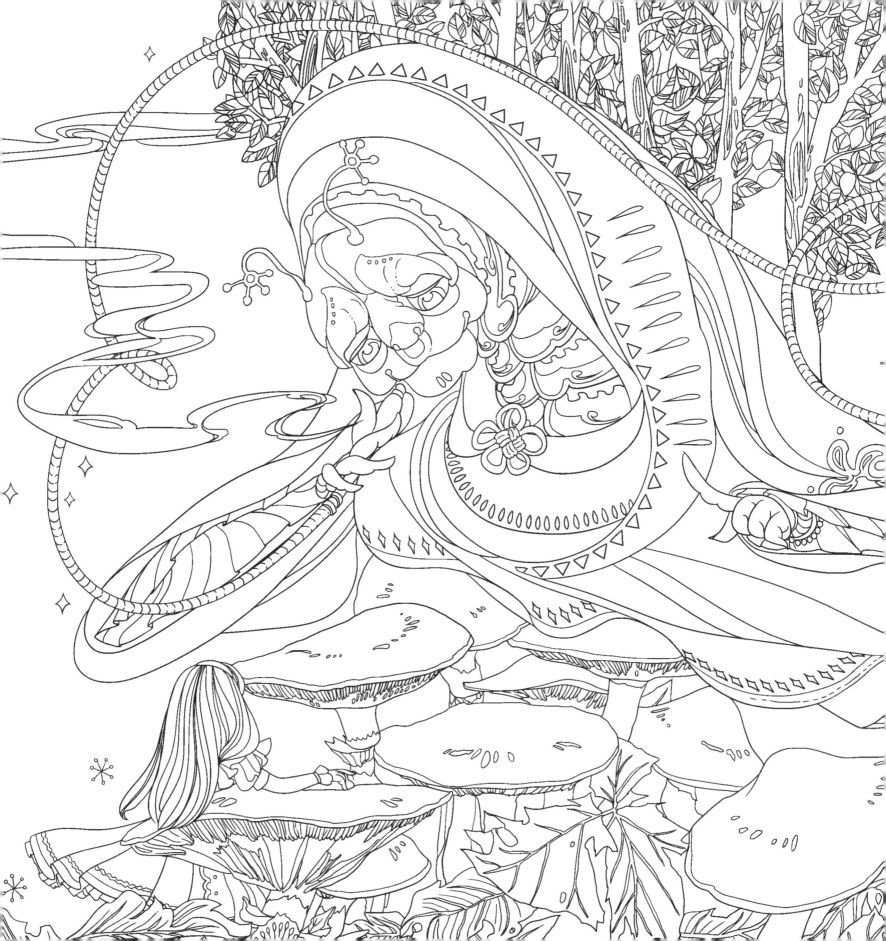

「究竟要吃什麼才能再變大呢？」

愛麗絲害怕地躲在蘑菇底下。這時，蘑菇上躺著一條正在抽水煙的毛毛蟲。

「妳是誰啊？」

「我也不知道我是誰。以前我很清楚自己，但現在變太多，自己也搞不清楚了。」

「是嗎？妳認為自己變了嗎？」

「是，我想要變回原來的大小。」

「現在這樣剛剛好，馬上就會習慣了。一邊會變大，另一邊會變小的。」

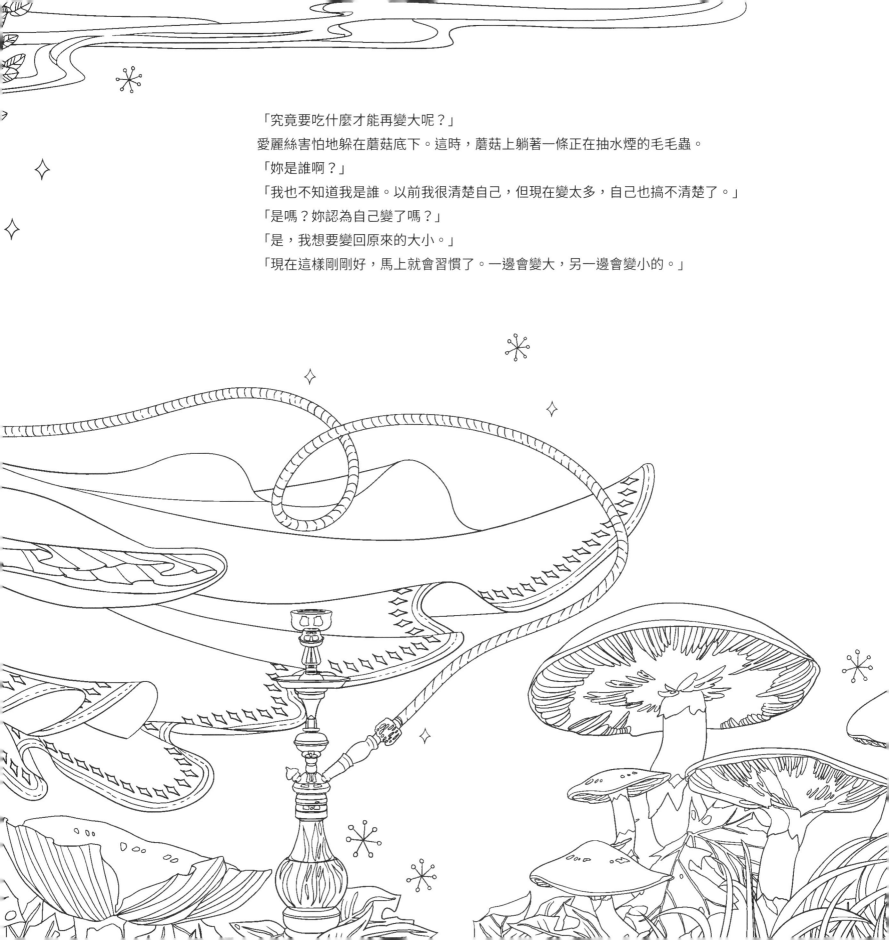

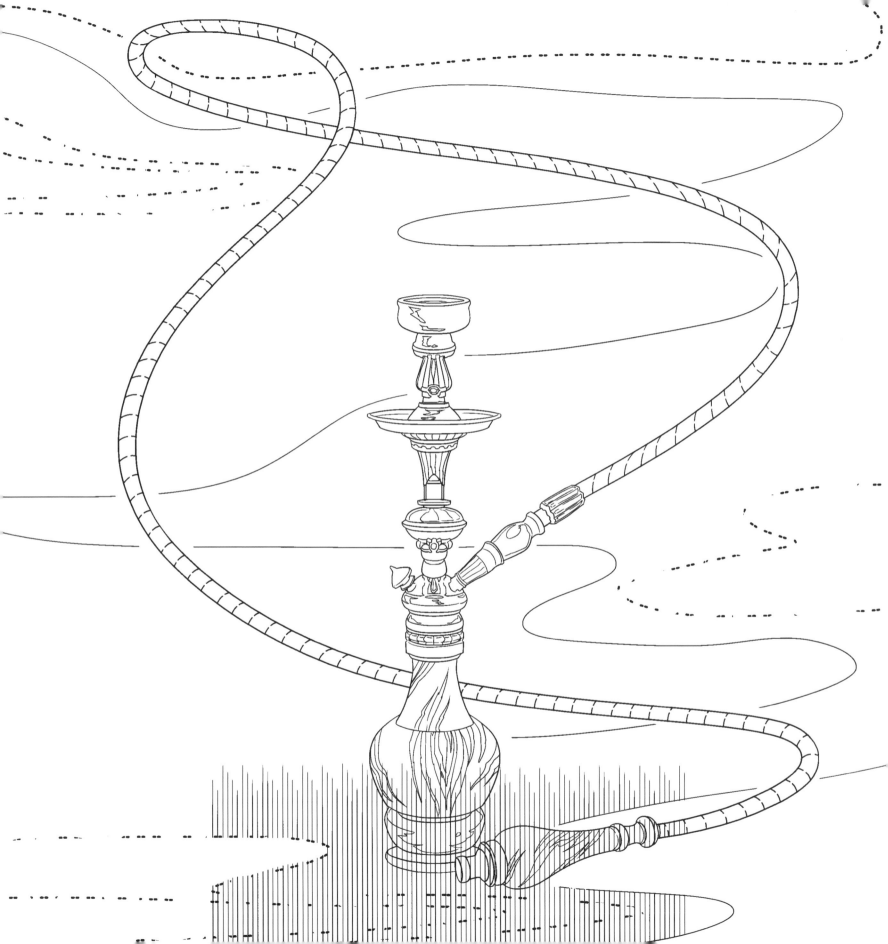

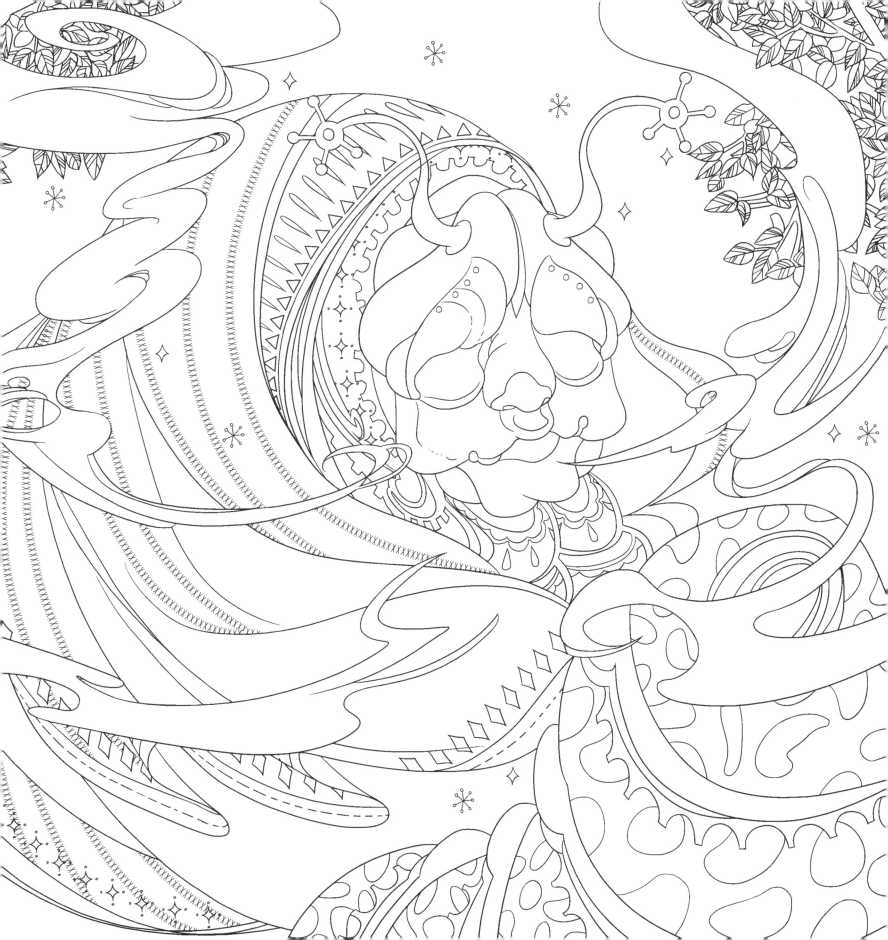

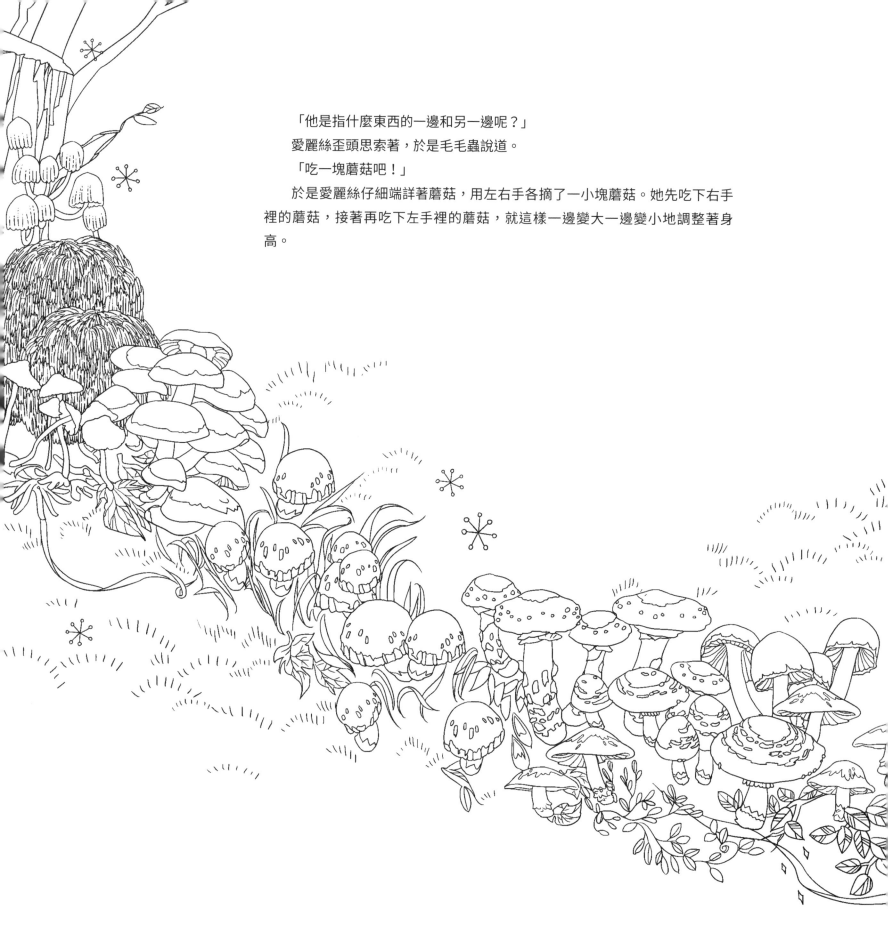

「他是指什麼東西的一邊和另一邊呢？」

愛麗絲歪頭思索著，於是毛毛蟲說道。

「吃一塊蘑菇吧！」

於是愛麗絲仔細端詳著蘑菇，用左右手各摘了一小塊蘑菇。她先吃下右手裡的蘑菇，接著再吃下左手裡的蘑菇，就這樣一邊變大一邊變小地調整著身高。

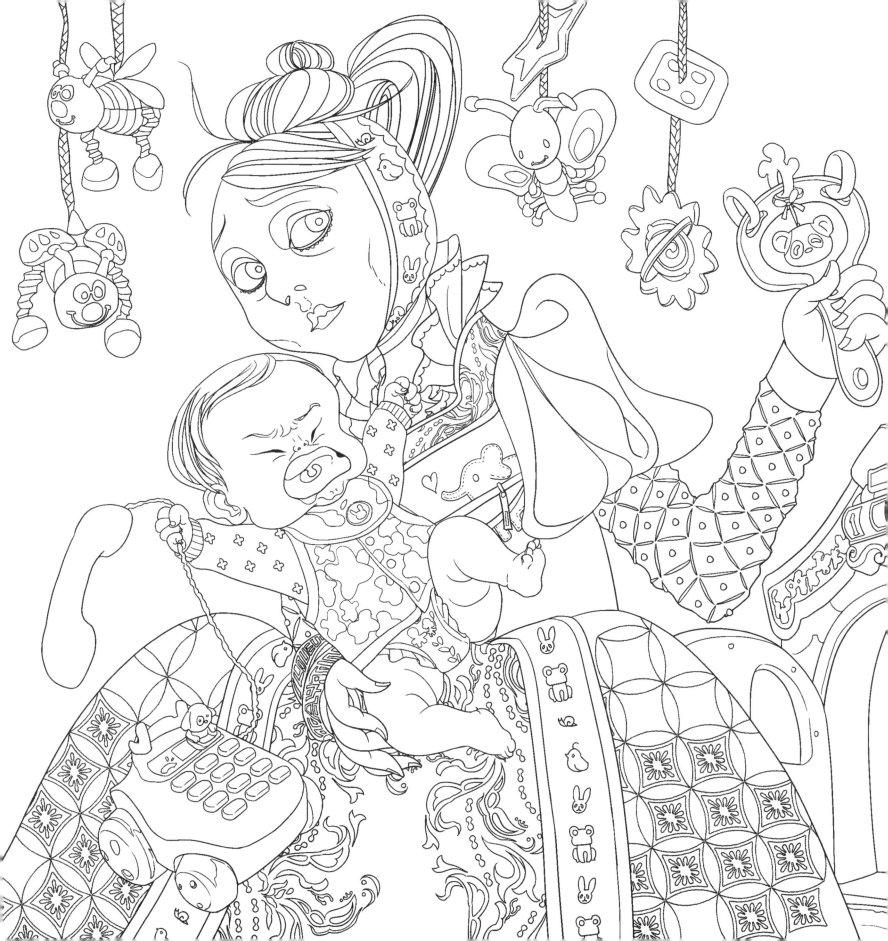

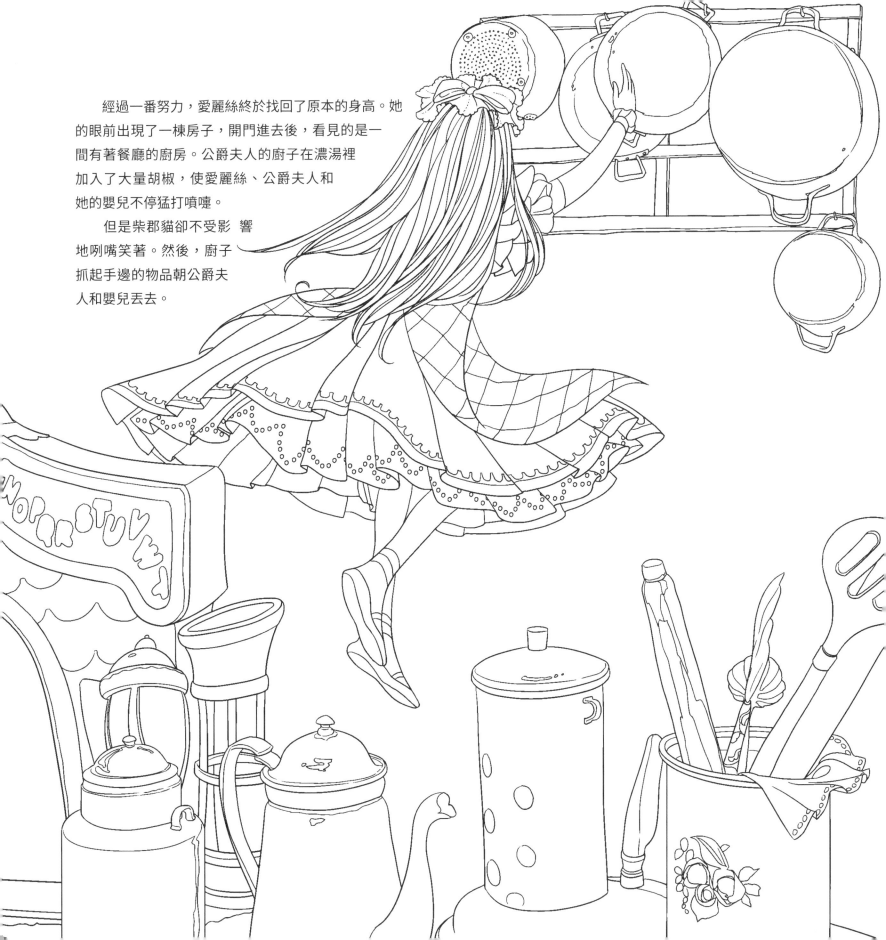

經過一番努力，愛麗絲終於找回了原本的身高。她的眼前出現了一棟房子，開門進去後，看見的是一間有著餐廳的廚房。公爵夫人的廚子在濃湯裡加入了大量胡椒，使愛麗絲、公爵夫人和她的嬰兒不停猛打噴嚏。

但是柴郡貓卻不受影響地咧嘴笑著。然後，廚子抓起手邊的物品朝公爵夫人和嬰兒丟去。

雖然愛麗絲對發著嗬嗬聲的嬰兒感到奇怪，但還是盡快抱著嬰兒離開了那凌亂的房間。沒想到嬰兒突然變成了小豬，隨即便跑進了樹叢。

愛麗斯發現在樹上的柴郡貓，於是親切地問道。

「柴郡貓，我該去哪裡呢？」

「當然是隨妳意啊，妳想去哪就去哪。」

「這裡都住著什麼樣的人呢？」

「往這邊住著帽子先生，往那邊住著三月兔，兩個都是瘋子，任妳挑吧。」

點著頭的柴郡貓消失後，愛麗絲決定去找三月兔。

帽子先生和三月兔將睡鼠當靠枕倚著，在三月兔家門前的一棵大樹下正舉行茶會。

當愛麗絲正準備坐在寬敞的桌前時，他們突然大喊。

「沒有位子啦！沒有妳可以坐的位子！」

「騙人！明明就這麼寬敞！」

帽子先生說道。

「達烏里寒鴉和書桌的共同點是什麼？」

喜歡猜謎的愛麗絲感到興奮不已。

他們神情嚴肅地不斷聊著天馬行空的話題。

「『喜歡你所擁有的』與『擁有你所喜歡的』，兩者是截然不同的。」

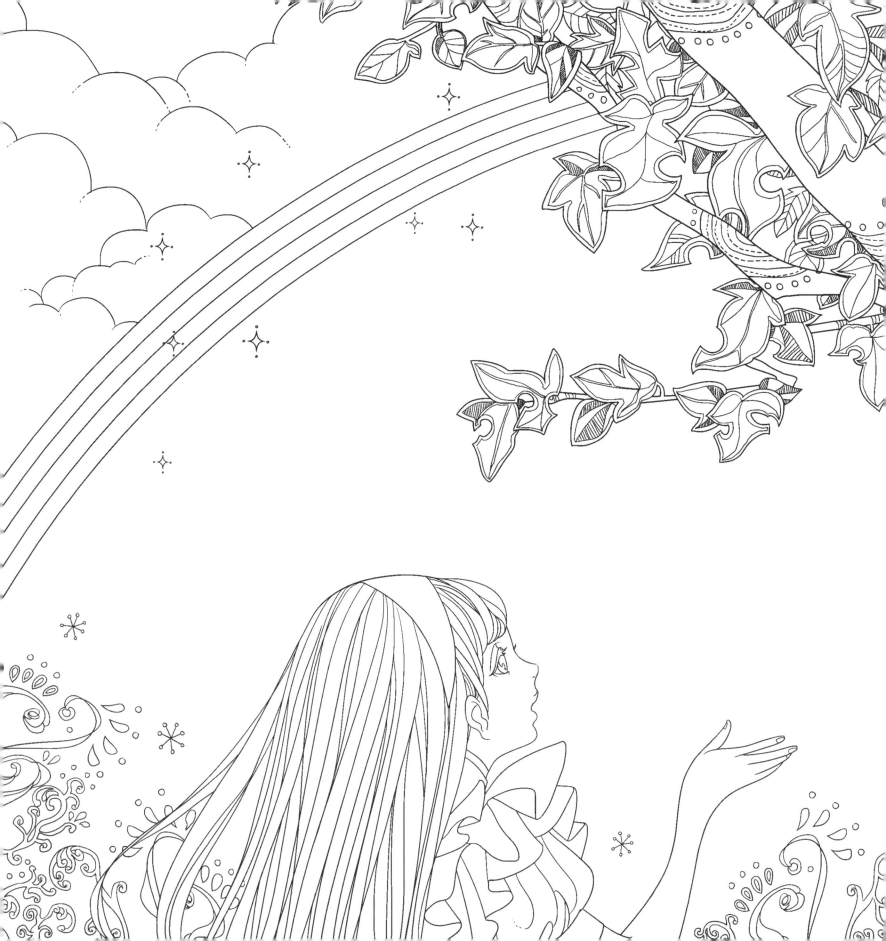

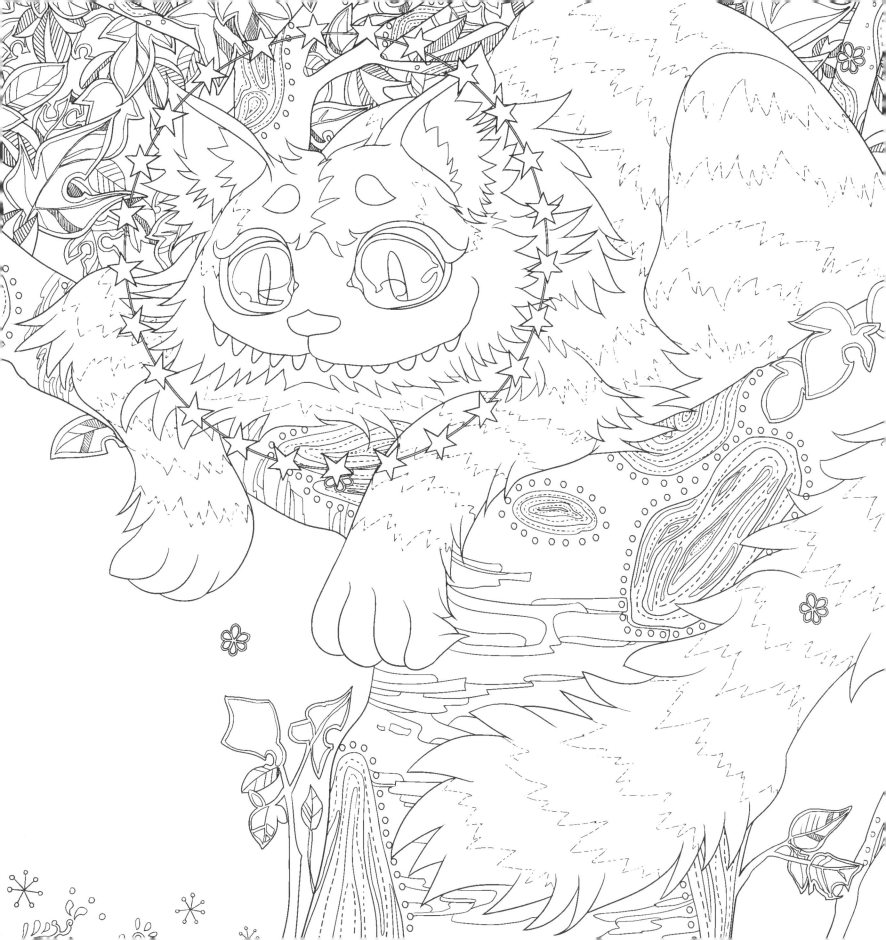

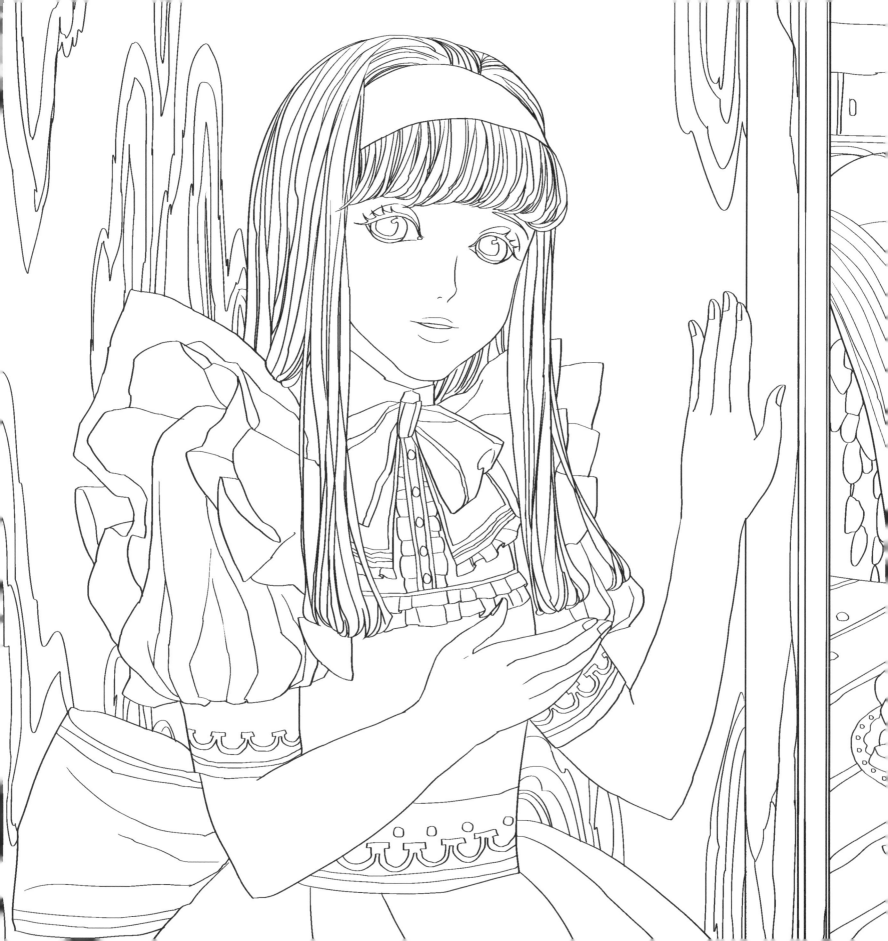

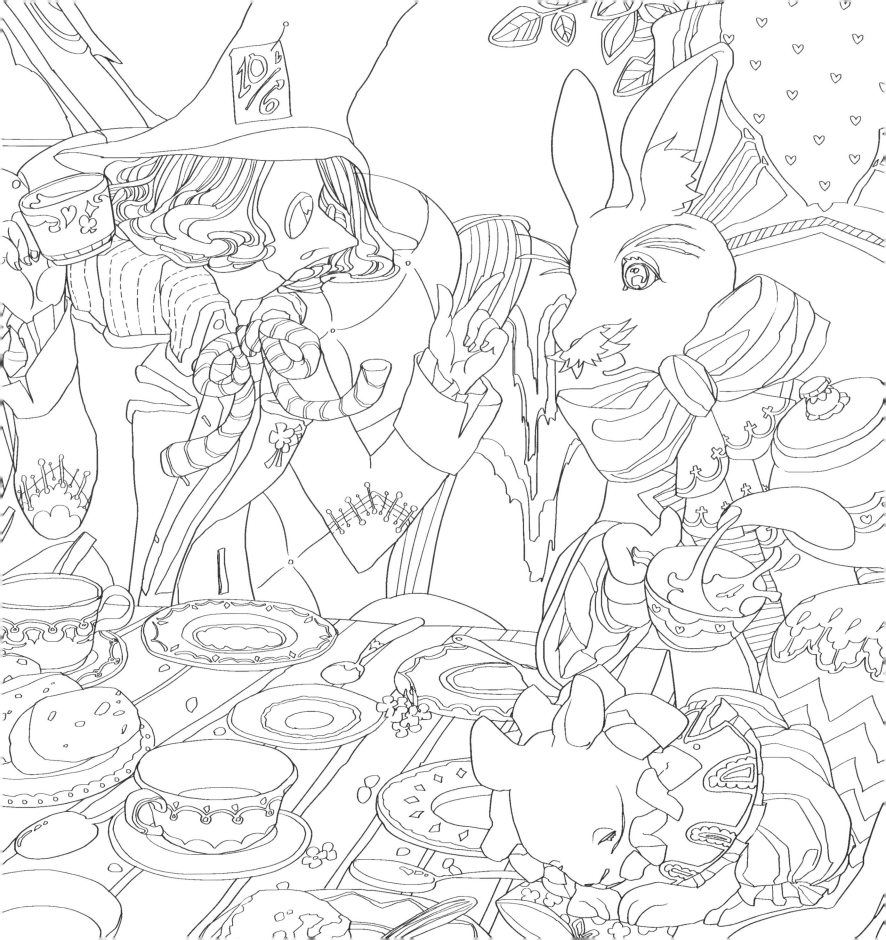

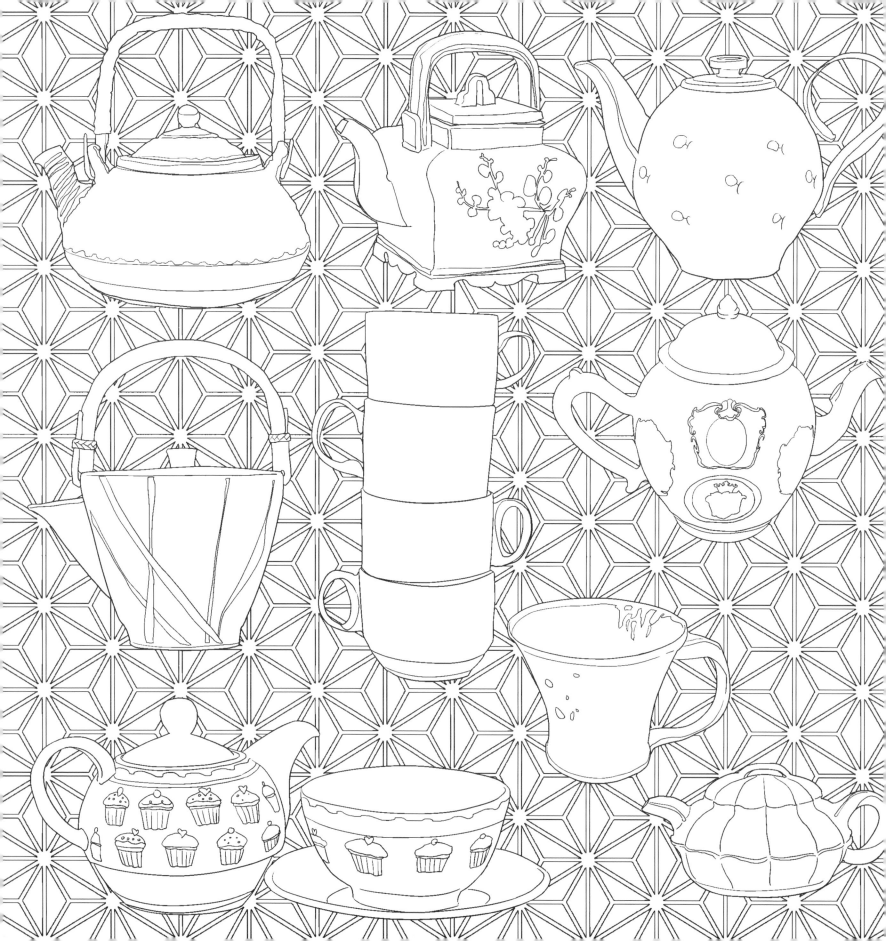

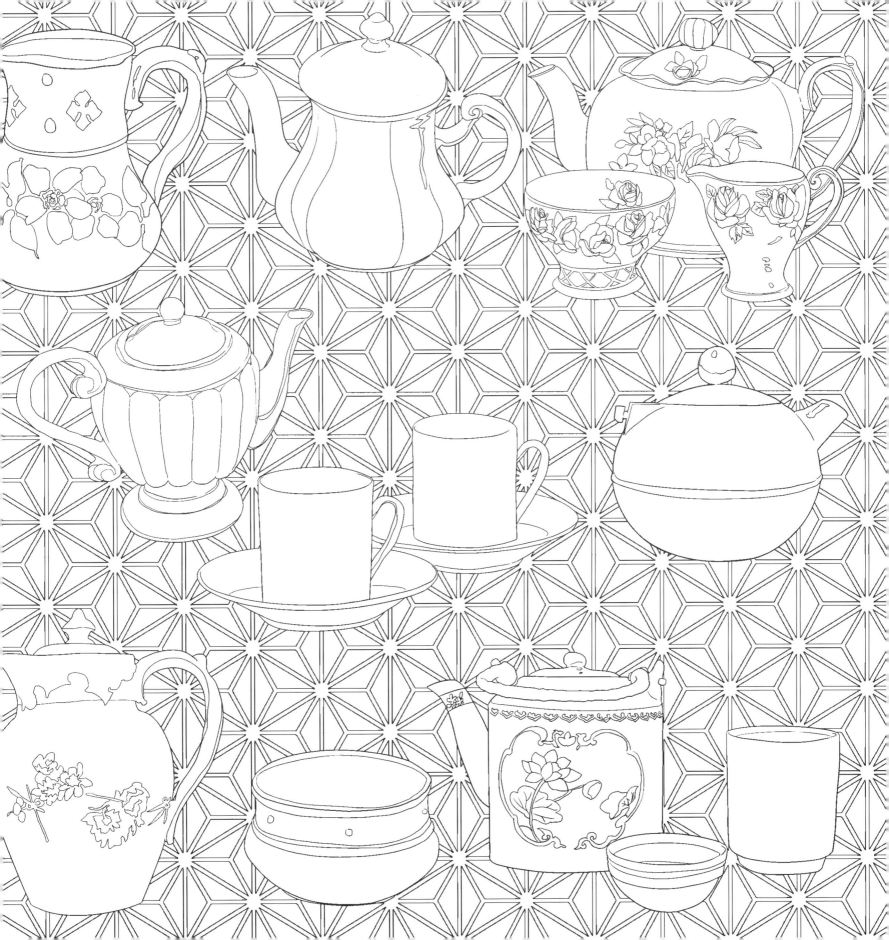

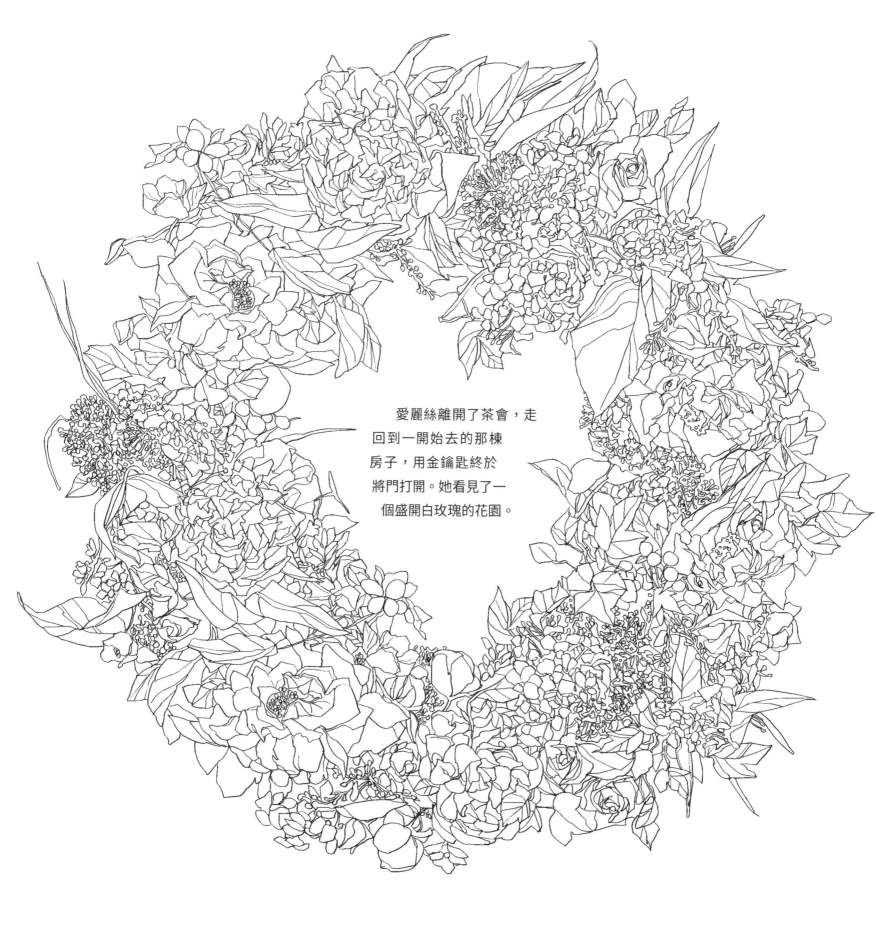

愛麗絲離開了茶會，走回到一開始去的那棟房子，用金鑰匙終於將門打開。她看見了一個盛開白玫瑰的花園。

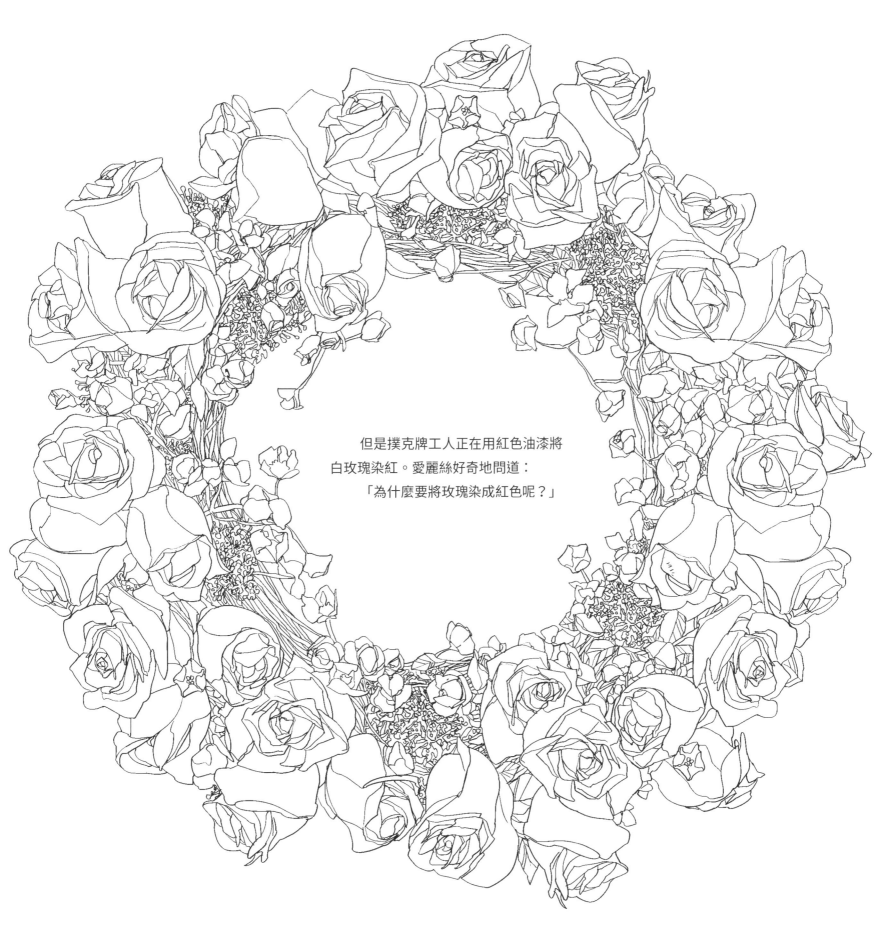

但是撲克牌工人正在用紅色油漆將
白玫瑰染紅。愛麗絲好奇地問道：
　　「為什麼要將玫瑰染成紅色呢？」

「原本是要在這裡種植紅玫瑰的，結果誤植成白玫瑰。要是被女王發
現，她一定會立刻砍了我們的頭。所以要在她還沒發現之前⋯⋯。」
其中一位撲克牌工人突然喊道。

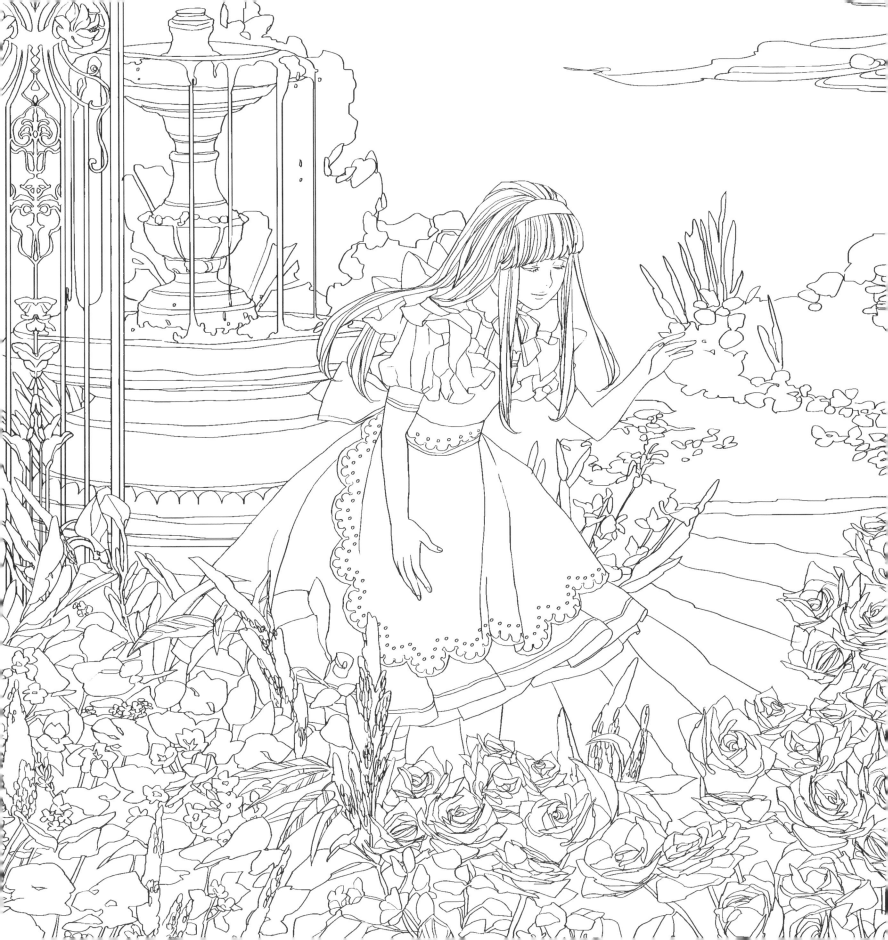

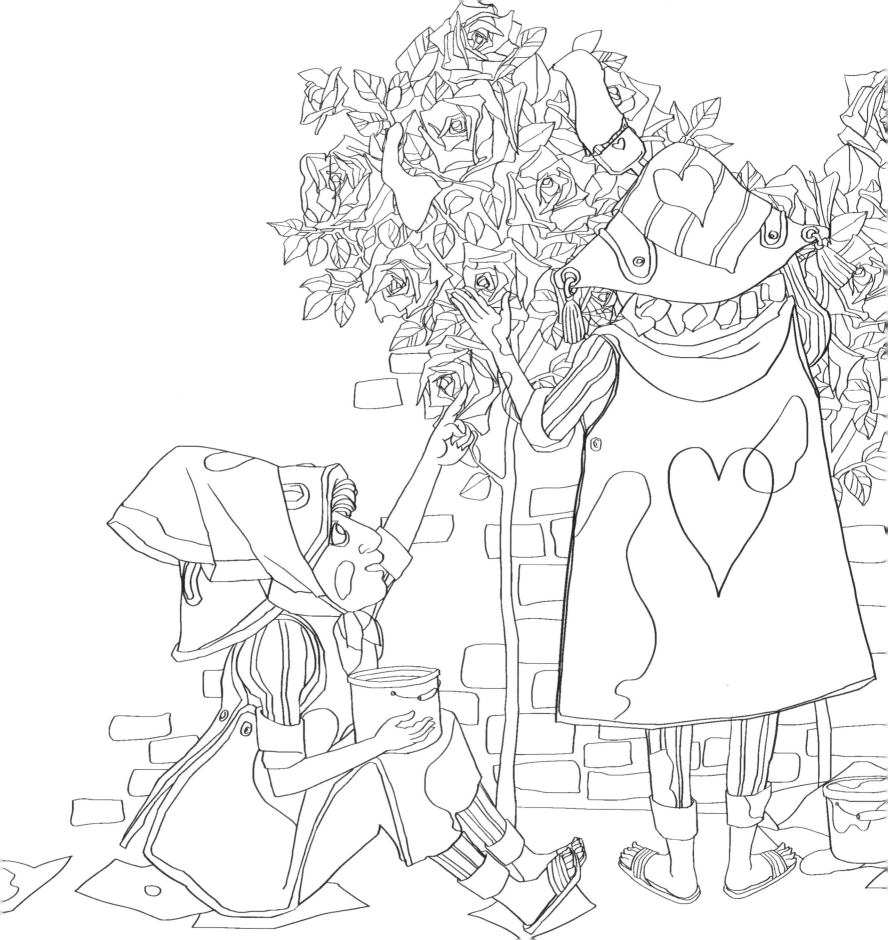

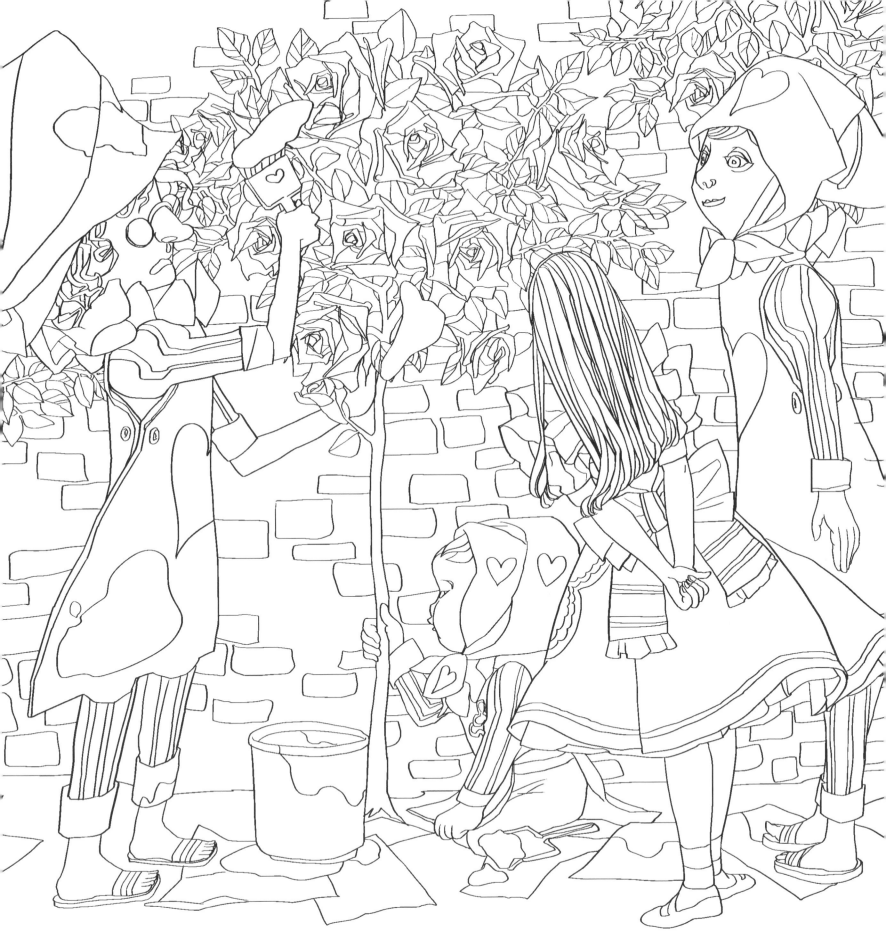

「女王陛下！是女王陛下！」

愛麗絲為了一睹女王陛下的面目將頭轉了過去，戴著槌球手套的撲克牌士兵、全身披掛著鑽石的撲克牌大臣、配戴紅心裝飾的可愛王室子女們，列隊進入了花園。另外還看見受邀的撲克牌國王與王妃們，最後出現的則是頭戴王冠的紅心國王與王后。本該像工人們一樣跪趴在地上的愛麗絲，經過考慮後下定決心。她想：「要是大家都跪趴在地上，不就看不到這壯觀的列隊了，那也就用不著這麼大費周章啦，所以我應該要看才對。」

這時，女王瞧見站著的愛麗絲，大喊道：

「妳是誰？」

「女王陛下，我是愛麗絲。」

「那這些人又是誰？」

女王指著撲克牌工人問道，愛麗絲則搖頭表示不知道。於是，女王大發雷霆。

「給我砍了她的頭！」

然後看著花園裡的花大喊：

「把這些人的頭也砍了！」

愛麗絲將工人們帶到樹叢中躲藏後，便跟著女王陛下的列隊前去。發現兔子先生的愛麗絲，問起公爵夫人是否安好，兔子先生對愛麗絲悄悄地說：

「公爵夫人打了女王陛下一巴掌，所以被判了死刑。」

此時，女王陛下突然宣告。

「現在開始進行槌球比賽，所有人各就各位！」

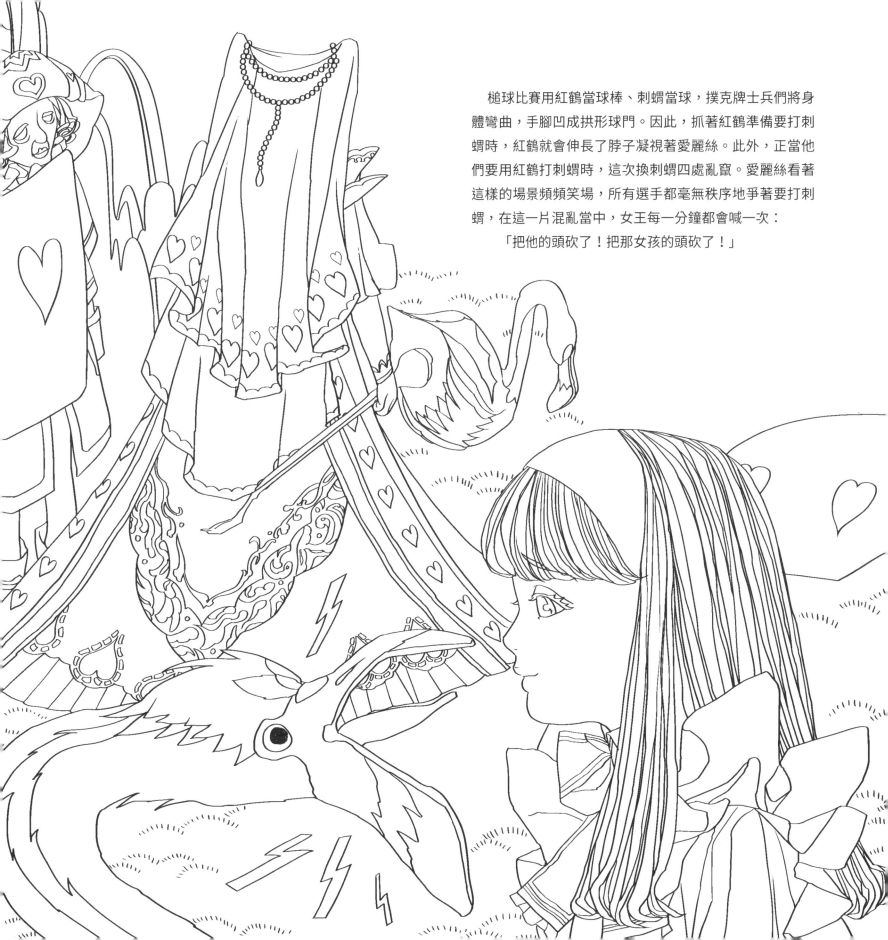

槌球比賽用紅鶴當球棒、刺蝟當球,撲克牌士兵們將身體彎曲,手腳凹成拱形球門。因此,抓著紅鶴準備要打刺蝟時,紅鶴就會伸長了脖子凝視著愛麗絲。此外,正當他們要用紅鶴打刺蝟時,這次換刺蝟四處亂竄。愛麗絲看著這樣的場景頻頻笑場,所有選手都毫無秩序地爭著要打刺蝟,在這一片混亂當中,女王每一分鐘都會喊一次:
「把他的頭砍了!把那女孩的頭砍了!」

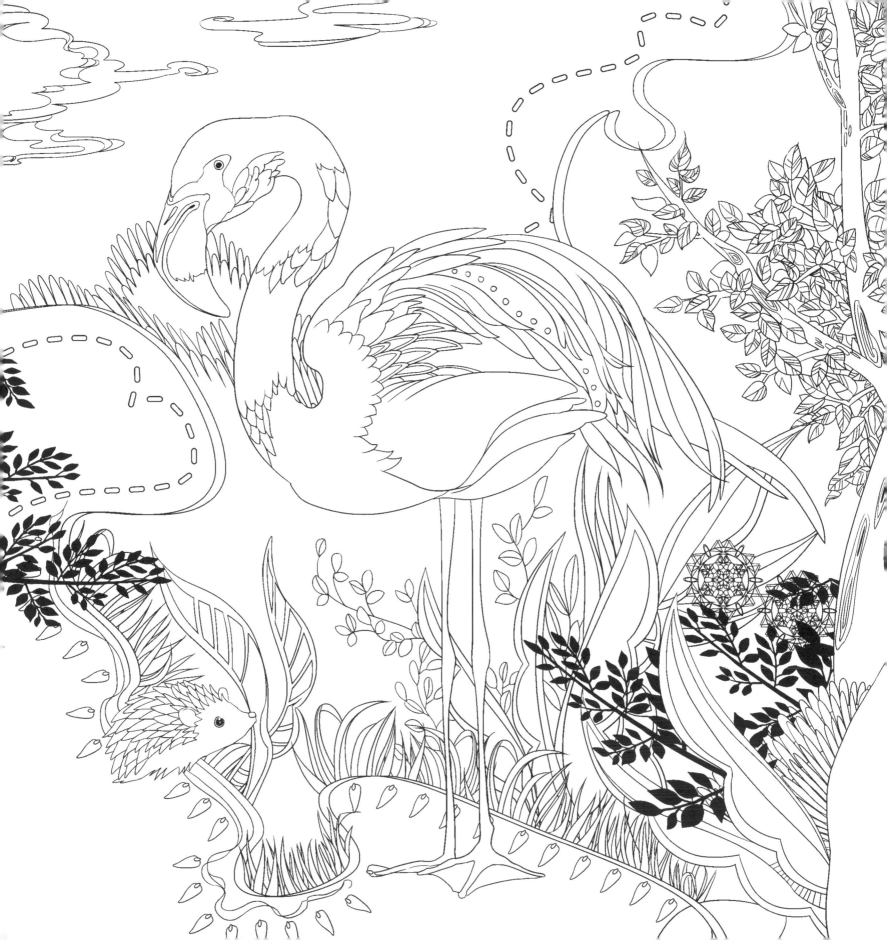

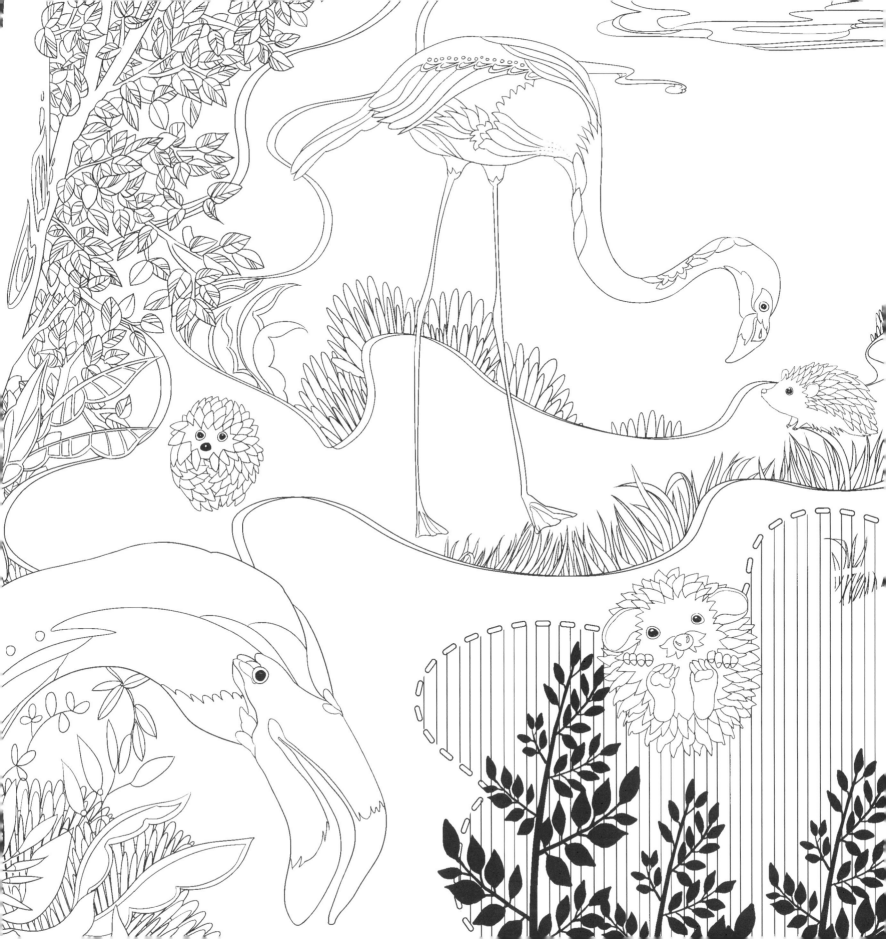

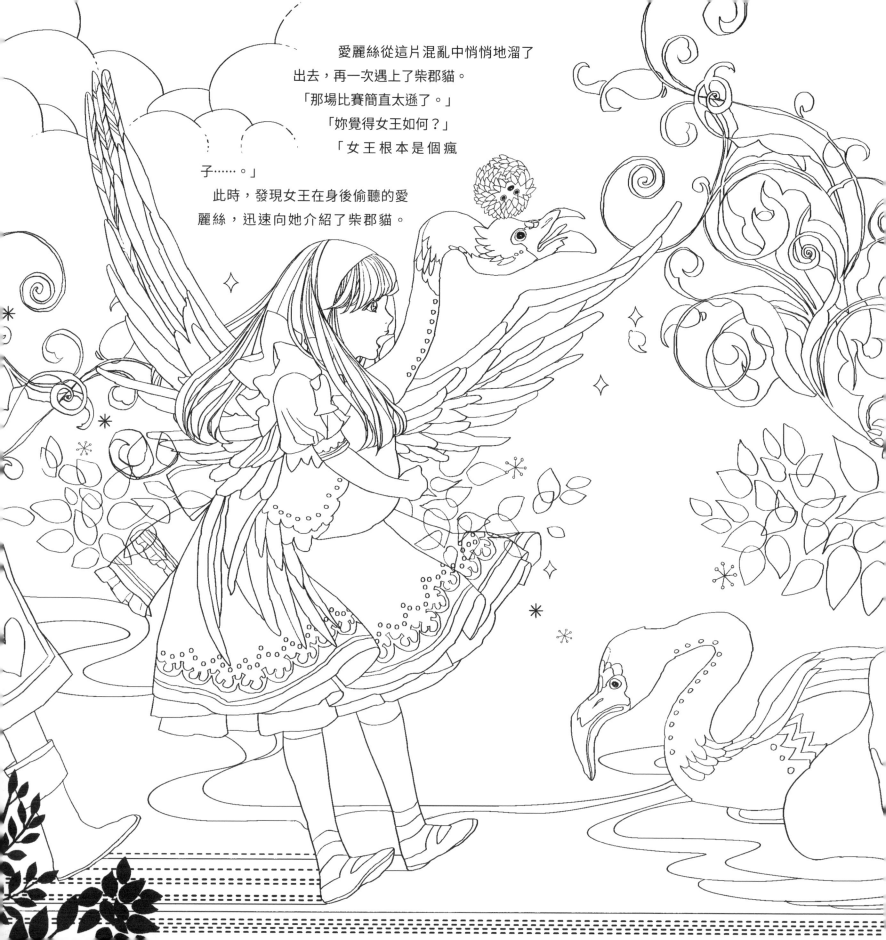

愛麗絲從這片混亂中悄悄地溜了
出去，再一次遇上了柴郡貓。
「那場比賽簡直太遜了。」
「妳覺得女王如何？」
「女王根本是個瘋
子……。」
此時，發現女王在身後偷聽的愛
麗絲，迅速向她介紹了柴郡貓。

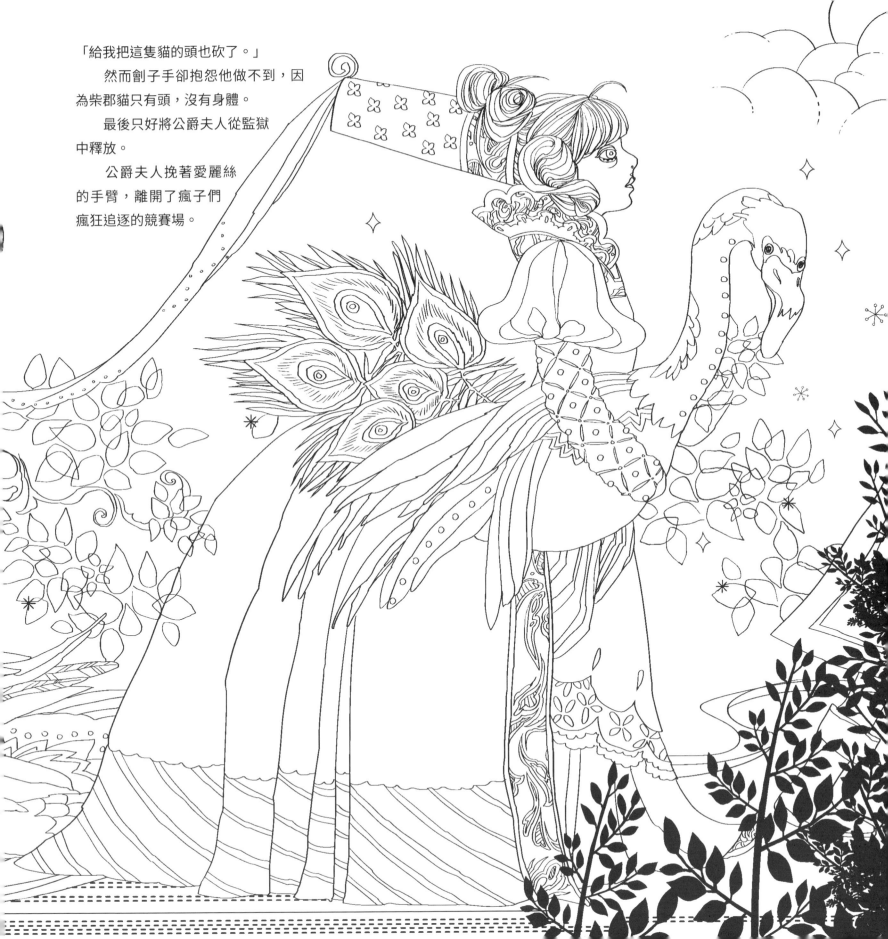

「給我把這隻貓的頭也砍了。」

然而劊子手卻抱怨他做不到，因為柴郡貓只有頭，沒有身體。

最後只好將公爵夫人從監獄中釋放。

公爵夫人挽著愛麗絲的手臂，離開了瘋子們瘋狂追逐的競賽場。

愛麗絲認識了鷲頭飛獅，並得知原來處刑只是想像，並不會真實發生。鷲頭飛獅帶著愛麗絲去找淚眼汪汪的假甲魚，花了好長一段時間緩慢述說完自己故事的假甲魚，準備又要講龍蝦的故事。假甲魚和鷲頭飛獅跳起龍蝦舞，還播放著非常奇特的音樂。此時，遠處傳來了呼喊聲。

「審判開始！」

愛麗絲與鷲頭飛獅到了審判庭後，看見各種雀鳥、禽獸和一大批撲克牌士兵聚集在一起，被鐵鍊綑綁的撲克牌紅心騎士正跪坐在紅心國王與王后面前。

兔子先生用力吹響了喇叭三聲，並開始唸起訴訟狀。

「炎炎夏日下，女王做了一整天的水果派被紅心騎士偷走！」

國王喊道。

「判決！」

「還不行，我們要按照程序進行。」

「那就傳喚第一位證人。」

　　帽子先生拿著塗有奶油的麵包和咖啡杯走了進來。

　　「茶會是從什麼時候開始的？」

　　「應該是三月十四日。」

　　與睡鼠挽著手臂的三月兔喊道。

　　「哪是！是十六日啦。」

　　帽子先生因國王突如其來的脫下帽子命令感到錯愕不已，於是國王催促他趕快說出證詞。審判期間，愛麗絲突然愈長愈大，睡鼠開始向愛麗絲發起牢騷。

　　「別擠，妳沒有權力長大！」

　　「胡扯！每個人都會長大。」

　　於此同時，帽子先生正在述說著咖啡杯裡閃耀的光芒，並向國王泣訴自己是個可憐人，最後被獲准離開。

　　下一位證人是拿著胡椒粉的廚子，但是拒絕發表證詞的廚子在拉出睡鼠而引發騷動的期間消失了。於是繼續傳喚了第三位證人。

　　「愛麗絲！」

愛麗絲突然站起身。

「妳知道這件事嗎？」

「完全不知道。」

原本正在書寫的國王大喊了一聲肅靜後，開始
閱讀起本子上的文字。

「第四十二條，只要身高超過一千六百公尺的人，必須離開法
庭。」

「我的身高沒有超過一千六百公尺。」

雖然愛麗絲提出抗議，但女王喊著：

「不，妳有超過，妳應該有三千兩百公尺高！」

「這是最古老的法律。」國王宣告。

「那應該要用第一條才對，為什麼是第四十二條？」

被愛麗絲這麼一問，臉色慘白的國王準備要下判決，此時
王后喊道：

「給我把她的頭砍了！」

「你們只不過是些撲克牌，我有什麼好
怕的？」

愛麗絲嗤之以鼻地笑著，此
時，整副牌飛上空中，又
落到愛麗絲身上。

Jack of hearts stole the tart

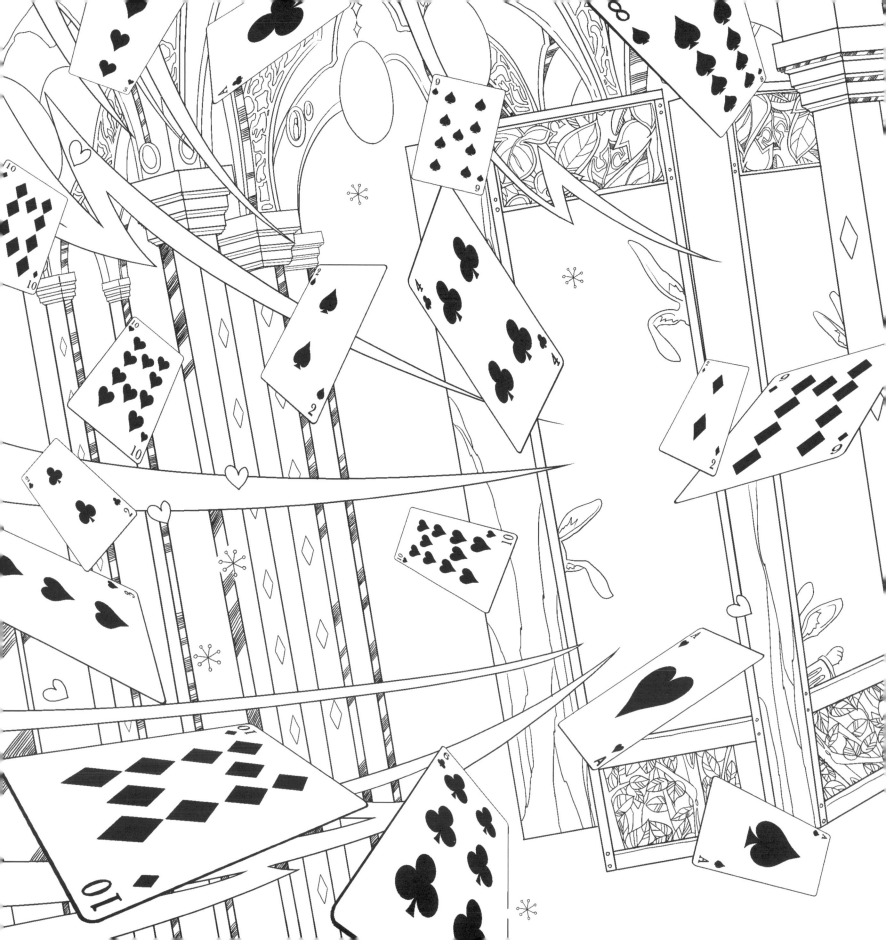

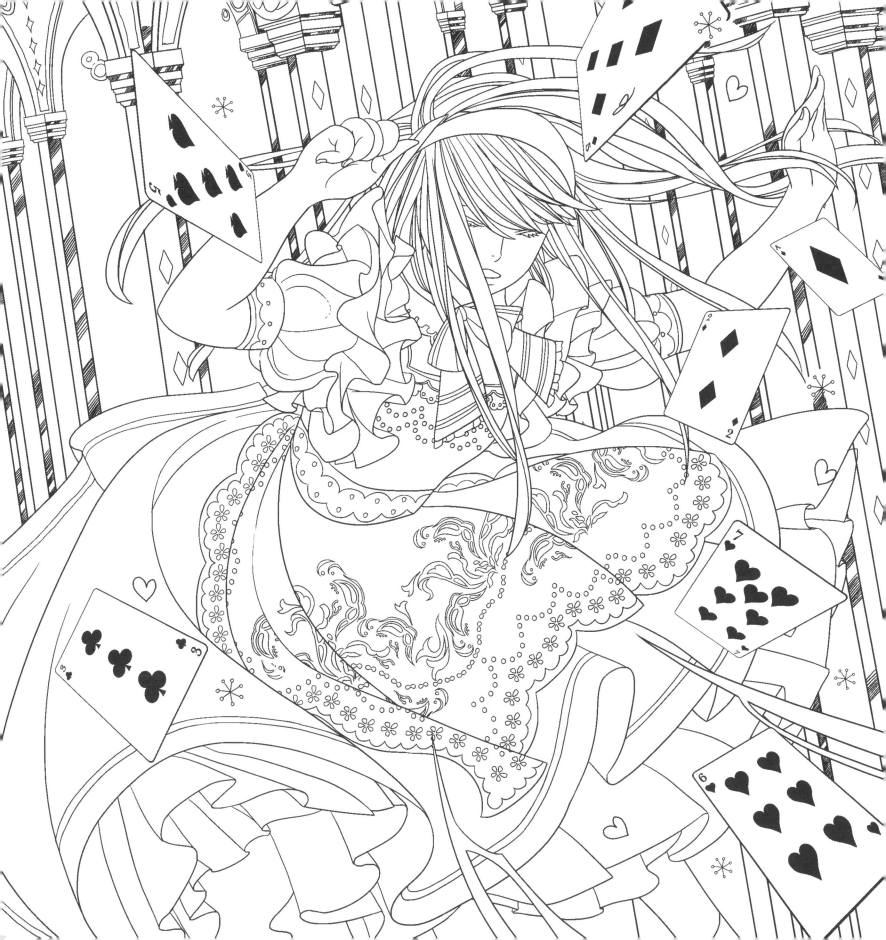

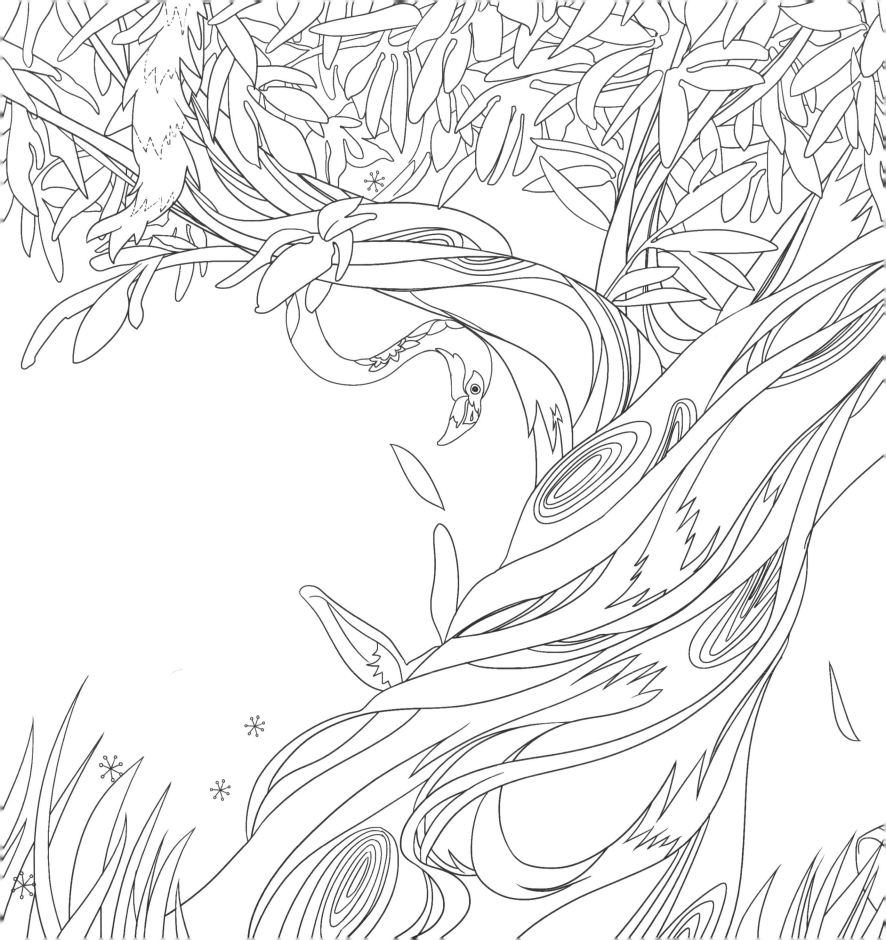

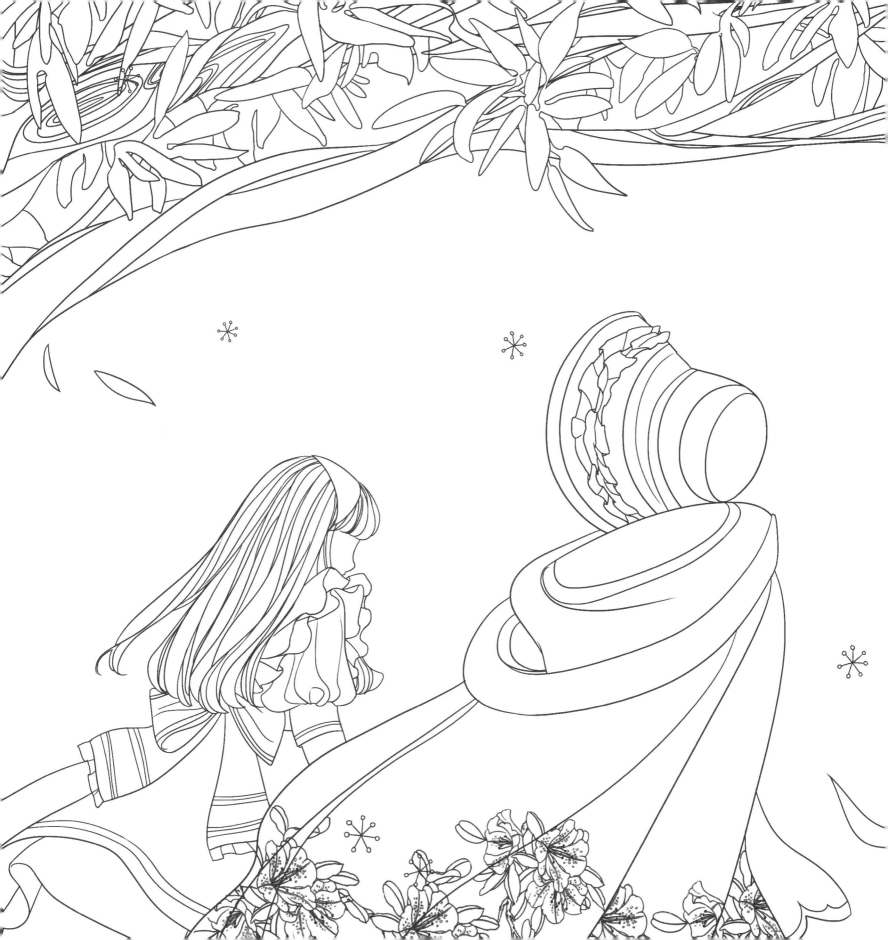

　　驚嚇過度的愛麗絲正要用手揮去這些牌，睜開眼睛後卻看見姊姊在眼前，而且是在和姊姊一起看書的山坡上。

　　「我作了一個好奇怪的夢。」

　　愛麗絲將這奇怪的夢境述說給姊姊聽。於是，姊姊回答愛麗絲：「真是奇怪的夢啊，我們得趕快回去了，不然會趕不上下午茶時間喔。」

　　姊姊一邊想著愛麗絲的怪夢，一邊露出了微笑。

刺激胎兒大腦與情感發育，
媽媽也能安定心神的胎教著色書

　　腹中胎兒會與媽媽一同呼吸、一同享受陽光、一起生活，除此之外，胎兒也會透過媽媽感受未來即將看見的世界。因此，不要忘記媽媽與胎兒永遠都是「生命共同體」，只要媽媽的心情好，便能創造聰明寶寶，而且懷孕時用手做的一切事情對寶寶的大腦發育也都會產生影響。

　　相信每一對父母都會希望寶寶是聰明的，那麼媽媽在懷孕時有益於胎兒大腦發育的條件有什麼呢？比起胎教更重要的事是安定媽媽的心神。若媽媽心神不寧，無論多好的胎教也不會產生效果。

　　胎兒的大腦會在懷孕四至六個月期間發展出掌管思考、情感、運動中樞的大腦皮質，因此，在這段時期必須供給大腦成長所需的營養與氧氣。大腦是我們人類身體器官中對於氧氣供給最為敏感的部位，所以如果沒有取得充分的營養與氧氣，就會對大腦發育產生阻礙。這也是為什麼孕婦要經常散步和紓壓，維持清晰頭腦與穩定心情的原因，這才是供給胎兒氧氣的最佳方法。

此外，世上最好的胎教，就是零壓力的心情。懷孕時媽媽的心情會直接傳遞給胎兒，若媽媽因壓力而感到緊張，胎兒同樣也會透過胎盤接受到媽媽傳輸給他的血液中所增加的壓力賀爾蒙（腎上腺素、腦內啡、類固醇荷爾蒙），導致胎兒也同樣變成緊張的狀態。尤其此時分泌的腎上腺素會使媽媽的子宮肌肉收縮，傳遞至胎兒的血流量也就會降低，造成氧氣與營養無法充分供給，對胎兒的大腦也會造成致命性的傷害，切記媽媽的心情就是胎兒的心情。像這樣媽媽所給予的刺激，會影響正處於大腦神經細胞分裂期的胎兒，因此，除了練數學、看英文書外，欣賞美麗的圖畫、聽好聽的音樂，才能保持平靜愉悅的心情，有效排解壓力。

　　通常在懷孕四個月時，胎兒便會開始產生情感，八個月時，則可分辨聲音大小。為了有助於胎兒的情緒發育，並減低媽媽壓力，建議維持美術胎教和音樂胎教的習慣，對寶寶和媽媽都有益。尤其著色本可以依照自己喜歡的色彩完成一幅幅圖畫，不僅能夠找回心情安定，還能有效紓解壓力。

美術胎教

若想同時發展掌管理論、語言的左腦，以及掌管感性、藝術的右腦，那麼美術胎教會是妳最佳選擇。所謂美術胎教，是指孕婦親自畫畫，或者欣賞知名畫家的名畫等活動。

無論是想要發洩情緒或是找回心情安定，美術的優點正是可以有效緩解孕婦在懷孕期間所經歷的情緒起伏與焦慮不安等心理及情緒問題，並給予胎兒安定的情感，是媽媽們都很推薦的胎教方法。

進行美術胎教時，基本態度如下。

利用美術作品培養感性

盲目地欣賞美術作品或隨意塗鴉是不會有顯著效果的，若想要培養孩子美感，就需要媽媽妥善的計畫與練習。美術胎教除了可以培養胎兒的情緒涵養與美感外，還有助於身體與感覺的發展，創意性思考、正面樂觀的自我意識成長也能得到很大幫助，是對媽媽和寶寶都很好的胎教方式。

此外，專家們也表示，柔和色澤與明亮繪圖對於胎教會有良好影響，對於心情經常容易起伏不定的孕婦來說也具療癒效果。欣賞美術作品同樣也是好的胎教方法之一，建議選擇簡單知名的作品來觀賞。

❀ 一天至少十分鐘，胎教才會有效果

　　胎教不需額外騰出時間來進行，勤勞的媽媽是會懂得隨時隨地與胎兒進行交流的，也就是進行所謂的胎教。即便是上班工作的媽媽，也可利用上下班通勤時間、午休時間，聽聽音樂畫畫著色書安撫心理，或與胎兒交談都是很好的胎教方法。飲食方面也可多花點心思均衡攝取，休息時間做一些簡單的運動，只要多費點心，邊工作邊胎教是絕對可能的。

❀ 媽媽必須得到充分休息！

　　從職場返家後，一定要有東西可以撫慰勞累了一整天的身心，但若抱持著想要補償因工作而沒辦法進行胎教的念頭，反而更容易感到疲憊，增添負擔感。記得在家時要充分休息，擁有養精蓄銳的時間，然後設定一種容易執行的胎教，持續維持。胎教童話、胎教美術、胎教音樂等，不妨試著從各種胎教方法中，選出一種最適合自己的方法來實踐吧。

參考書籍：首爾大學醫學院教授、韓國大腦研究院院長
徐柳憲（音譯）教授的《胎教童話》

Alice In Wonderland · Hanu 獨家著色示範

Step1 今天要吃冰淇淋還是鬆餅呢？用擁有柔和筆觸的色鉛筆來為甜點們上色吧。

Step2 輕輕為香蕉鬆餅著上淡淡褐色，香蕉也塗上不意外的黃色。這樣是否就像是剛出爐的鬆餅呢。

Step3 如要更加寫實，可以參考照片或實品，從淺到深，漸層式的上色。看那脆迪酥和果凍，此時若有人走經身旁，可能會忍不住想拿起來嚐一口。最後，可依喜好選擇是否背景要塗滿或是留白，完成這一頁後，你可能會成為朋友最崇拜的著色高手喔。

Hanu Ma 馬菡璐
平面設計、插畫工作者 （Illustrator, Graphic Designer）
擅長精細寫實的插畫、水彩素描、拼貼、電繪、大膽且浪漫的風格。
熱愛生活、食物、動物，喜歡用帶著點夢幻、浪漫的幻想，想將自己認為的堅持，實現在少量又有溫度的商品上，相信每一件物品也都可以非常不一樣，做想做的事，為喜愛的事物創作。
目前有品牌工作室「Atelier Hanu」及 粉絲專頁「貓星通信」。

Step1 此張Hanu以麥克筆做示範。先為可愛的愛麗絲畫上迷人的水藍色洋裝吧，別忘了愛麗絲的髮帶還有眼珠喔。

Step2 接著為愛麗絲的頭髮先畫上淺淺褐色，再加上一些深褐色，讓髮色更為自然。

Step3 在愛麗絲的眼周、脖子、嘴唇、手肘輕輕畫上膚色，因為這是一般人膚色較深的地方。

Step4 用鮮艷的顏色點綴三月兔的衣服吧，最後依照自己喜歡的顏色畫上花與葉子就是張可愛的畫作喔。

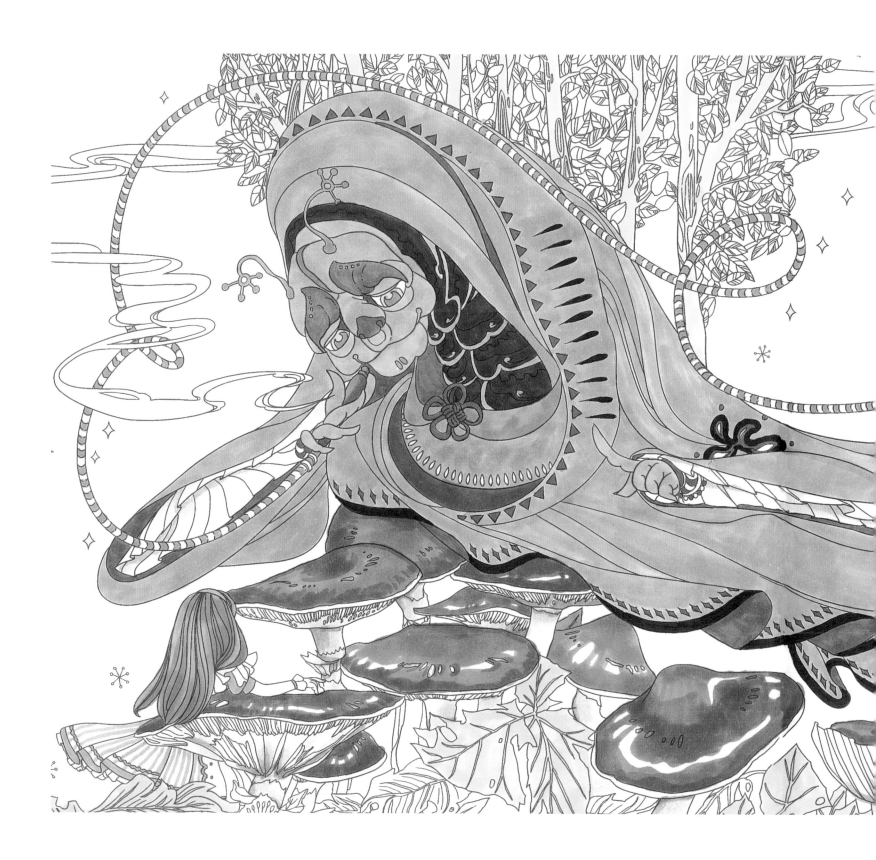

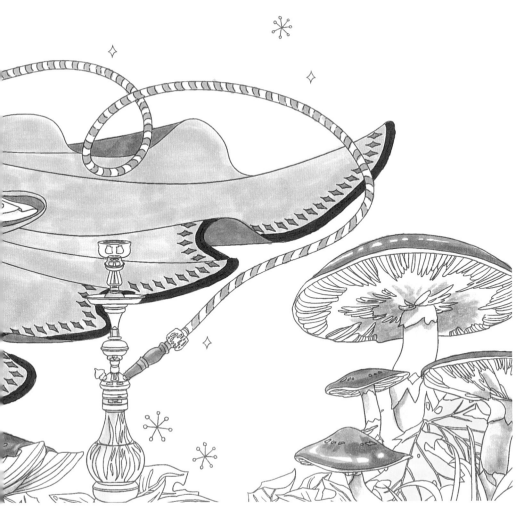

Step1 神祕的毛毛蟲，可以為牠的臉著上綠色，同時也別忘了牠的手。身上的披風，則從淺紫色開始塗，袖口的內襯塗上深一號的紫色，皺摺可以留白，這樣衣服就會看起來更有立體感了。

Step2 蘑菇可以隨著心情塗上不同的褐色，若要增添立體感，則可以在邊緣再塗上一層較深的褐色。中間再留下白色光澤。

Step3 愛麗絲的頭髮也可從淺褐色開始上，再依照喜好塗上不同的褐色。愛麗絲的洋裝和髮帶皆塗上水藍色，裙子也可依喜好加上線條。

Step4 不用將背景塗完，適度留白，也相當好看。